經典碑帖放大本

趙孟頫書前後赤壁賦

孫寶文 編

上海人民美術出版社

赤壁賦

壬戌之秋七月既望蘇子與客泛舟遊于赤壁之

赤壁賦

壬戌之秋七月既望蘇子與客泛舟遊于赤壁之

下清風徐來水
波不興舉酒屬
客誦明月之詩
歌窈窕之章少

焉月出于東山之上徘徊於斗牛之間白露橫江水光接天縱一

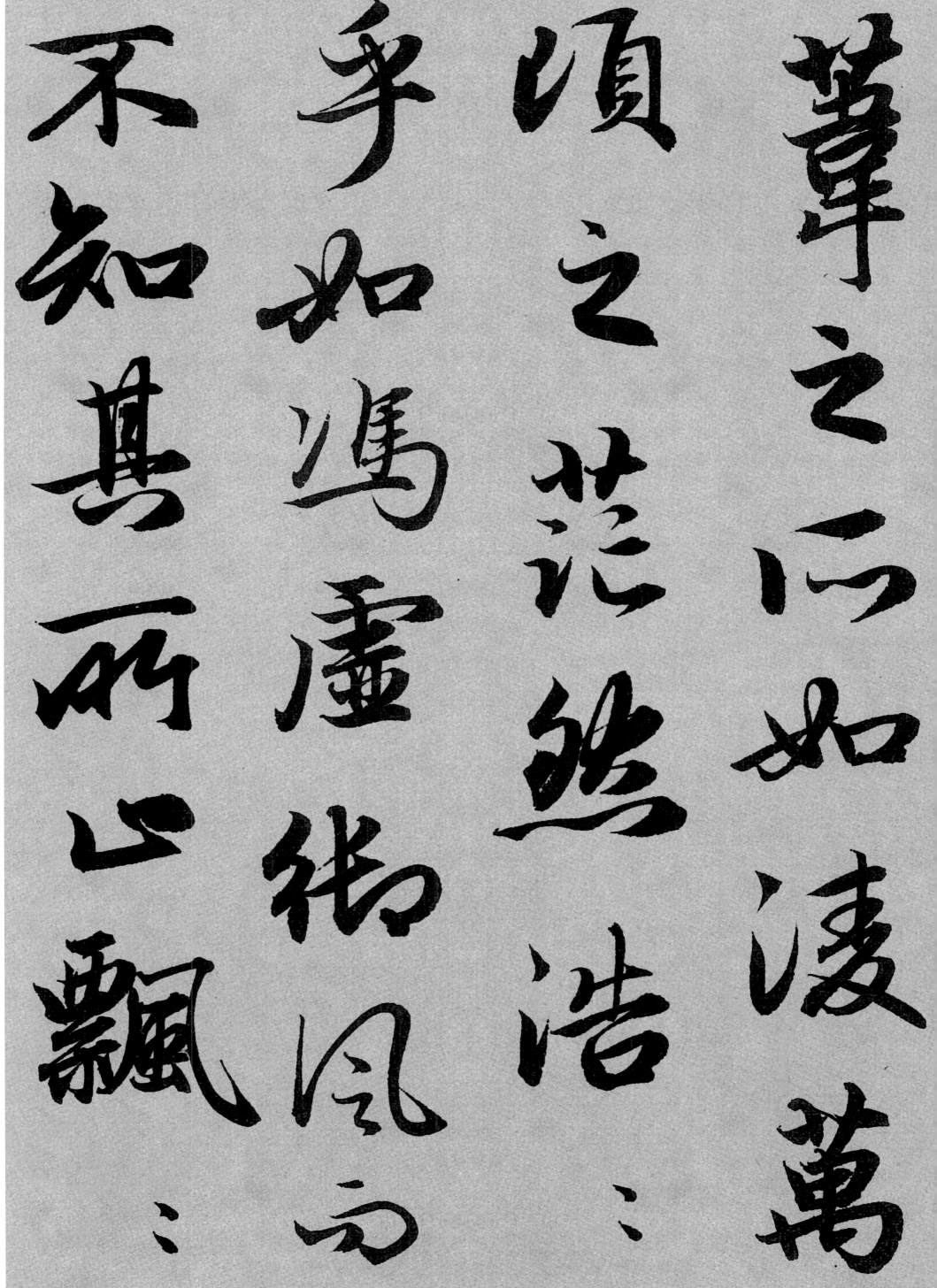

葦之所如凌萬
頃之茫然浩浩
乎如馮虛御風而
不知其所止飄飄

平如遺世獨立羽化而登仙於是飲酒樂甚扣舷而歌之歌曰桂

乎如遺世獨立羽化而登仙於是飲酒樂甚扣舷而歌之歌曰桂

棹兮蘭槳擊

空明兮遡流光兮余懷望美人兮天一方

渺渺兮余懷

美人兮天一方

棹兮蘭槳擊空明兮遡流光渺渺兮余懷望美人兮天一方

客有吹洞簫者倚歌而和之其聲嗚嗚然如怨如慕如泣如愬餘

客有吹洞簫者倚歌而和之其聲嗚嗚然如怨如慕如泣如愬餘

音嫋嫋

不絕如

縷舞幽

壑之潛

蛟泣孤

舟之嫠

婦蘇子

愀然正

襟

危坐而問客曰何爲其然也客曰月明星稀烏鵲南飛此非曹孟德

危坐而問客曰何爲其然也客曰月明星稀烏鵲南飛此非曹孟德

之詩乎東望夏口西望武昌山川相繆鬱乎蒼蒼此非孟德之困於

之詩乎東
夏口
西望武昌
山川相
繆鬱乎蒼
蒼之
非邑泣之
困於

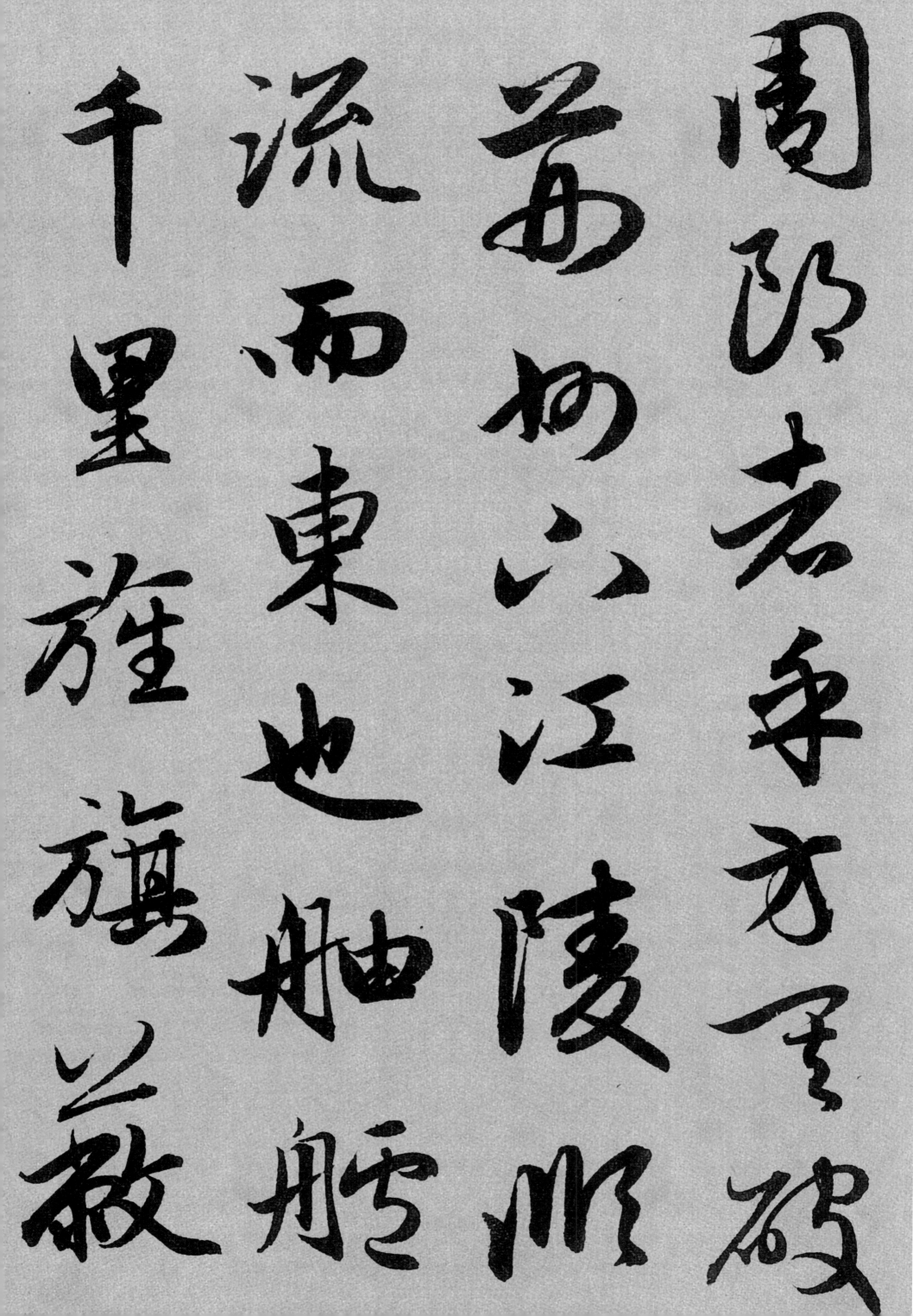

周郎者乎方其破荆州下江陵順流而東也舳艫千里旌旗蔽

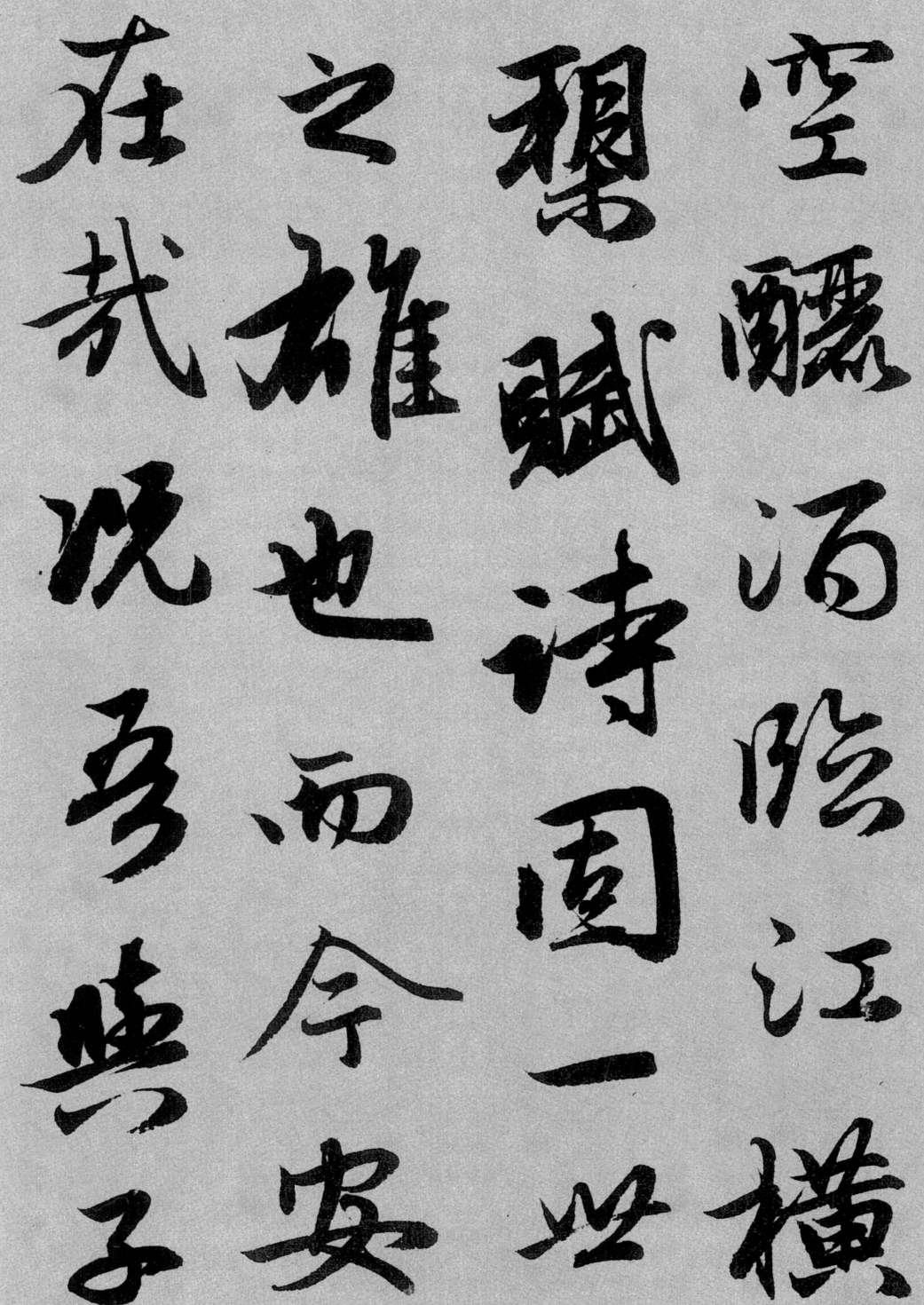

空釃酒臨江橫槊賦詩固一世之雄也而今安在哉況吾與子

漁樵於江渚之上侶魚蝦而友麋鹿駕一葉之扁舟舉匏尊

漁樵於江渚之上侶魚蝦而友麋鹿駕一葉之扁舟舉匏尊

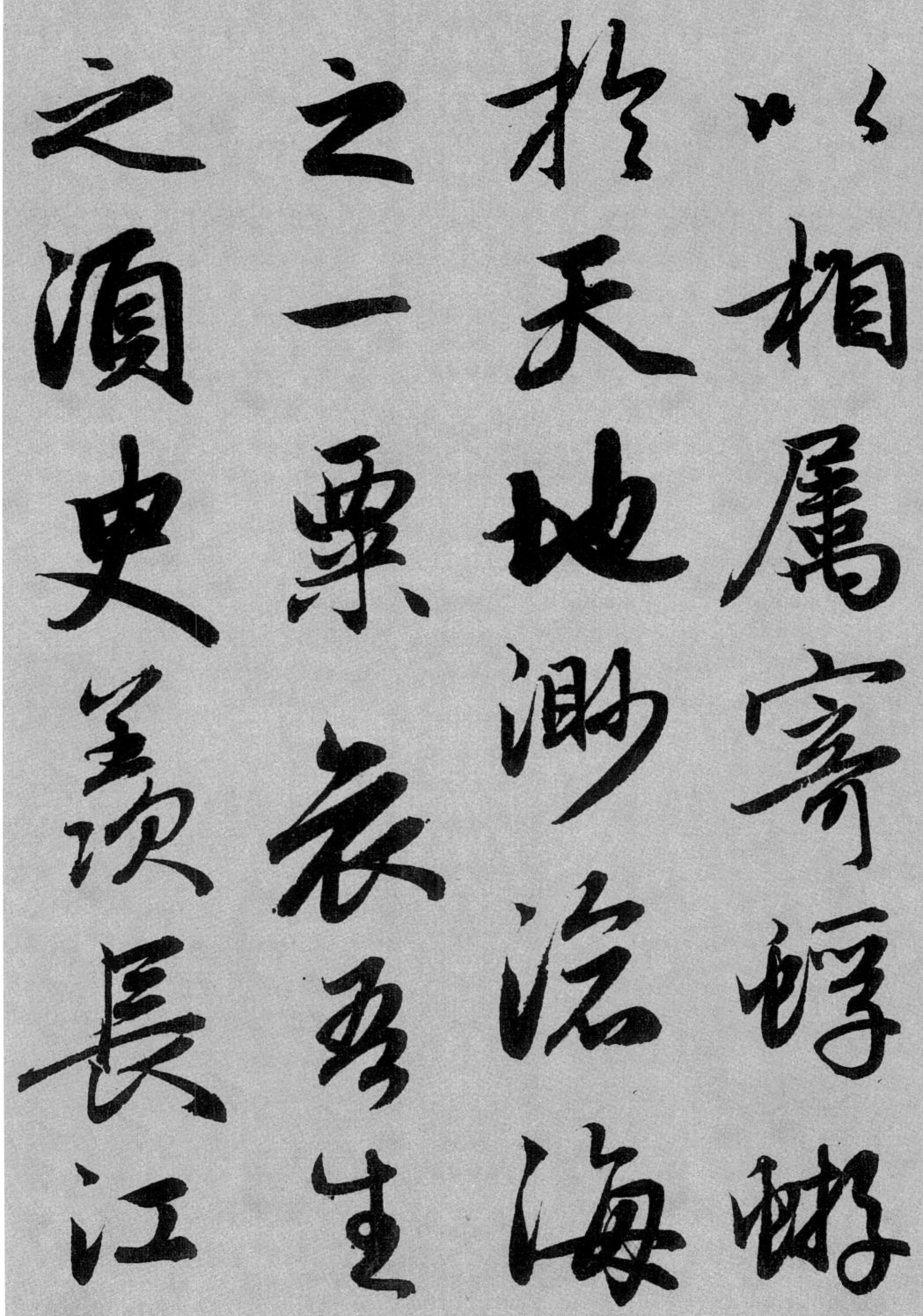

以相屬寄蜉蝣於天地渺滄海之一粟哀吾生之須臾羨長江

相屬寄蜉蝣

於天地渺滄海

之一粟哀吾生

之須臾羨長江

之無窮挾飛仙以遨遊抱明月而長終知不可乎驟得託遺

之無窮挾

仙以遨遊抱明

月而長終抱知

可乎驟得託遺

響於悲風蘇子曰客亦知夫水與月乎逝者如斯而未嘗往

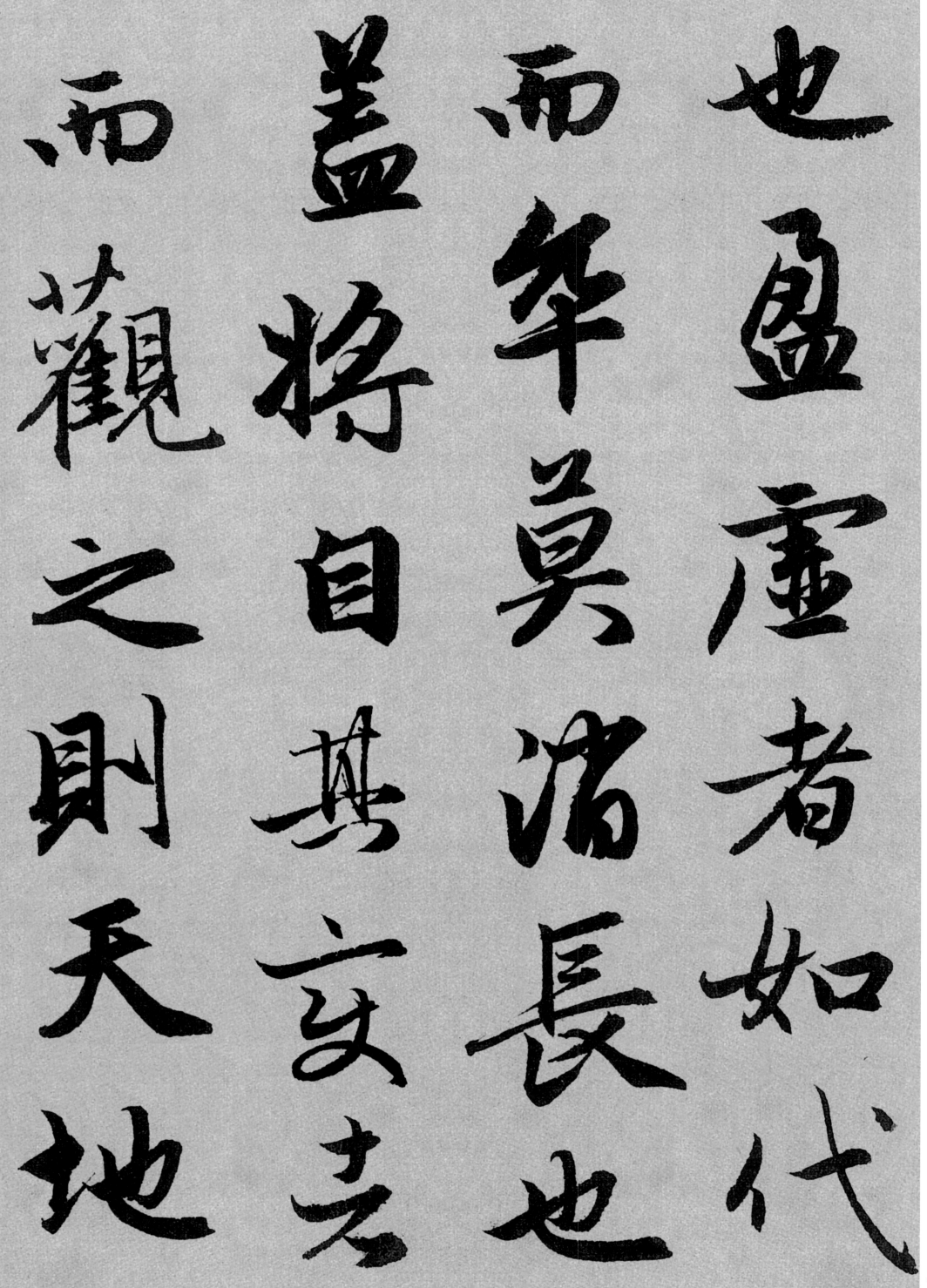

也盈虚者如代
而卒莫消長也
蓋將自其變者
而觀之則天地

曾不
能以
一瞬
自其
不變
者而
觀之
則物
與我
皆無
盡也
而又

曾不能以一瞬自其不變者而觀之則物與我皆無盡也而又

何羨乎且夫天地之間物各有主苟非吾之所有雖一豪而莫

惟江上之清
風與山間之明
月耳得之而
爲聲目遇之而

藏色取之
禁用之不竭是
造物者之
畫藏也而吾

與子之所共食客喜而咲洗盞更酌肴核既盡杯盤狼籍相

與子之所共食客
喜而咲洗盞更酌
肴核既盡杯盤狼
籍相

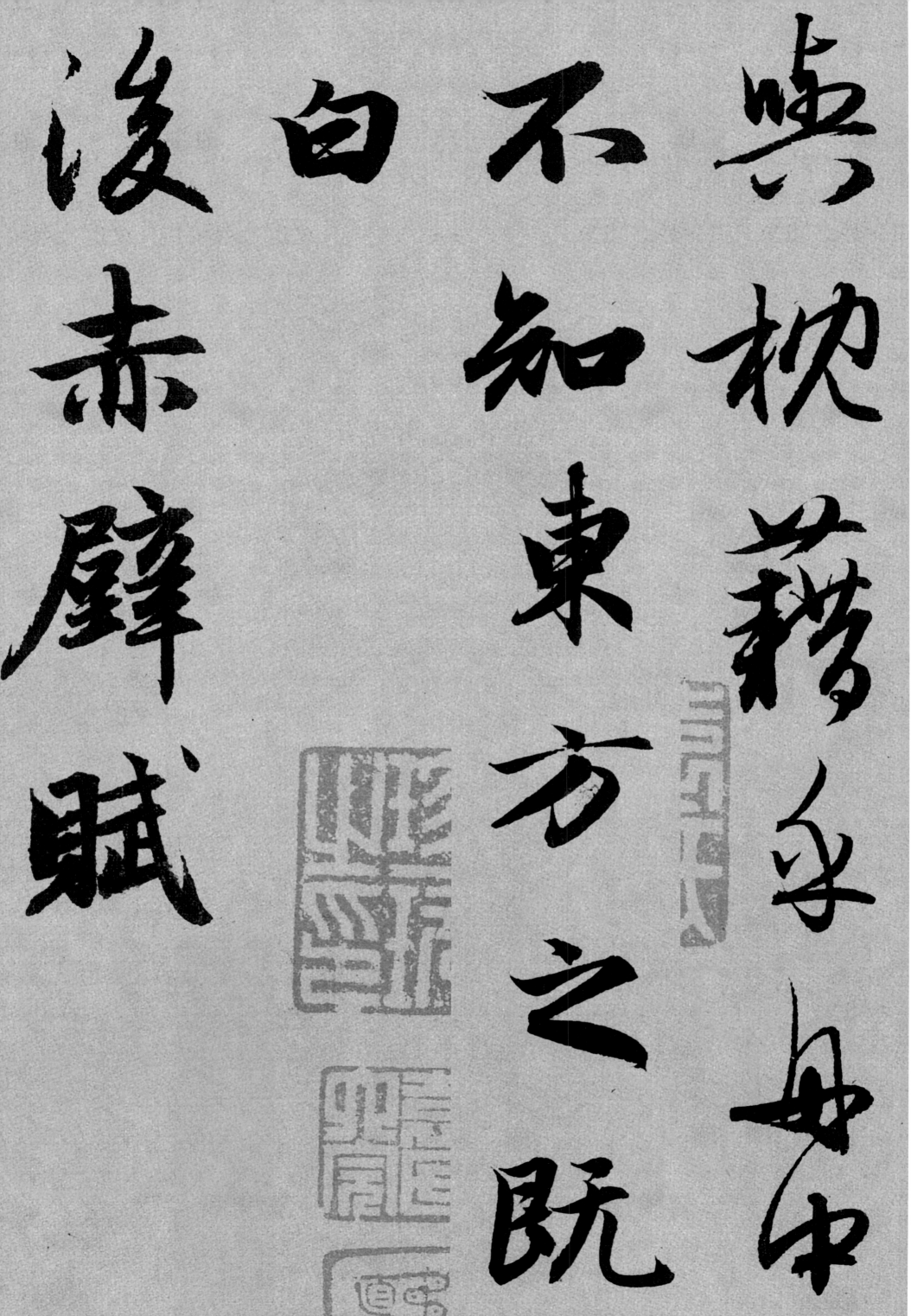

嘗枕藉乎舟中不知東方之既白

後赤壁賦

是歲十月之望步自雪堂將歸于臨皋二客從余過黃泥之

是歲十月之望步自雪堂將歸于臨皋二客從余過黃泥之

坂霜露既降木葉盡脱人影在地仰見明月顧而樂之行歌

坂霜露既降木葉盡脱人影在地仰見明月顧而樂之行歌

相り已而歎曰有客無酒有酒無肴月白風清

清如此良夜

酒無肴月白風

客曰今者薄暮舉網得魚巨口細鱗狀似松江之鱸顧安所得酒

暮曰今者薄暮
舉網得魚巨口
細鱗狀似松江之鱸顧安所得酒

28

尋歸而謀諸婦

曰我有斗酒

藏之久矣以

待子不時之須於

是携酒與魚復遊於赤壁之下江流有聲斷岸千尺山高月小

是携酒與魚復
遊於赤壁之下
江流有聲斷
岸千尺山高月小

水落石出曾日月之幾何而山川不可復識矣余乃攝衣而上

山出曾日
月之之幾何而山
川不可復溪淺
余乃攝衣而

嚴巉巖披蒙茸踞虎豹登虬龍攀栖鶻之危巢俯馮夷

之幽宮蓋二客不能從焉劃然長嘯草木震動山鳴谷應風

之幽宮蓋二客不能從焉劃然長嘯草木震動山鳴谷應風

起水涌余亦悄然而悲萧然而恐懔乎其不可留也返而登舟

放爭中流聽其所止而休焉時夜將半四顧寂寥適有孤鶴

横江東來翅如車輪玄裳縞衣戛然長鳴掠余舟而西也須臾

余
舟
而
西
也

長
衣
戛
然
長
鳴
掠

車
輪
玄
裳
縞

江
東
來
翅
如

横

夢雲余六就韤

夢二道士羽衣

褊褆過論皋

高揖余而言白

客去余亦就睡夢二道士羽衣蹁躚過臨皋之下揖余而言曰

赤壁之遊樂乎問其姓名俛而不答烏乎噫嘻我知之矣疇

昔之夜飞鸣而过我者非子也耶道士顾咲余亦惊寤开

戶視之不見其處

雪

大德辛

大德辛丑正月

明遠弟以此

求書二賦爲書于松雪齋併作東坡像于卷首子昂

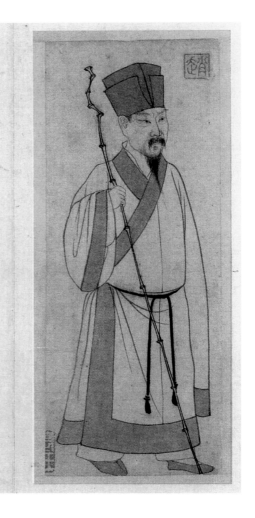

赤壁賦

壬戌之秋，七月既望，蘇子與客泛舟遊于赤壁之下。清風徐來，水波不興。舉酒屬客，誦明月之詩，歌窈窕之章。少焉，月出于東山之上，徘徊于斗牛之間。白露橫江，水光接天。縱一葦之所如，凌萬頃之茫然。浩浩乎如馮虛御風，而不知其所止；飄飄乎如遺世獨立，羽化而登仙。

於是飲酒樂甚，扣舷而歌之。歌曰：桂棹兮蘭槳，擊空明兮泝流光。渺渺兮予懷，望美人兮天一方。客有吹洞簫者，倚歌而和之。其聲嗚嗚然，如怨如慕，如泣如訴；餘音嫋嫋，不絕如縷。舞幽壑之潛蛟，泣孤舟之嫠婦。

蘇子愀然，正襟危坐，而問客曰：何為其然也？客曰：月明星稀，烏鵲南飛，此非曹孟德之詩乎？西望武昌，山川相繆，鬱乎蒼蒼，此非孟德之困於周郎者乎？方其破荊州，下江陵，順流而東也，舳艫千里，旌旗蔽空，釃酒臨江，橫槊賦詩，固一世之雄也，而今安在哉？

況吾與子漁樵於江渚之上，侶魚蝦而友麋鹿，駕一葉之扁舟，舉匏樽以相屬。寄蜉蝣於天地，渺滄海之一粟。哀吾生之須臾，羨長江之無窮。挾飛仙以遨遊，抱明月而長終。知不可乎驟得，託遺響於悲風。

蘇子曰：客亦知夫水與月乎？逝者如斯，而未嘗往也；盈虛者如彼，而卒莫消長也。蓋將自其變者而觀之，則天地曾不能以一瞬；自其不變者而觀之，則物與我皆無盡也，而又何羨乎？且夫天地之間，物各有主，苟非吾之所有，雖一毫而莫取。惟江上之清風，與山間之明月，耳得之而

為聲目遇之而成色取之無
禁用之不竭是造物者之無
盡藏也而吾與子之所共適客
喜而笑洗盞更酌肴核既盡

杯盤狼籍相與枕藉乎舟中
不知東方之既白

後赤壁賦
是歲十月之望步自雪堂將歸
于臨皋二客從余過黃泥之
坂霜露既降木葉盡脫人影
在地仰見明月顧而樂之行歌
相答已而歎曰有客無酒有
酒無肴月白風清如此良夜何
客曰今者薄暮舉網得魚巨口
細鱗狀似松江之鱸顧安所
得酒乎歸而謀諸婦婦曰我有斗酒
藏之久矣以待子不時之須於
是攜酒與魚復遊於赤壁之下
江流有聲斷岸千尺山高月小
水落石出曾日月之幾何而江山
不可復識矣余乃攝衣而上
履巉巖披蒙茸踞虎豹登
虯龍攀栖鶻之危巢俯馮夷
之幽宮蓋二客不能從焉劃然
長嘯草木震動山鳴谷應風
起水涌余亦悄然而悲肅然而
恐懼凜乎其不可留也返而登舟
放乎中流聽其所止而休焉時
夜將半四顧寂寥適有孤鶴
橫江東來翅如車輪玄裳縞衣
戛然長鳴掠余舟而西也須臾
客去余亦就睡夢一道士羽衣
蹁躚過臨皋之下揖余而言曰
赤壁之遊樂乎問其姓名俛而
不答嗚呼噫嘻我知之矣疇
昔之夜飛鳴而過我者非子
也邪道士顧笑余亦驚寤開
戶視之不見其處

大德辛丑正月吉明遠弟以此
紙求書二賦為書于松雪齋
偶作東坡像于卷首子昂

43

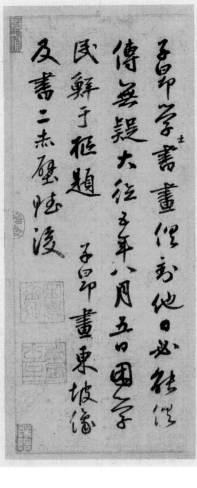
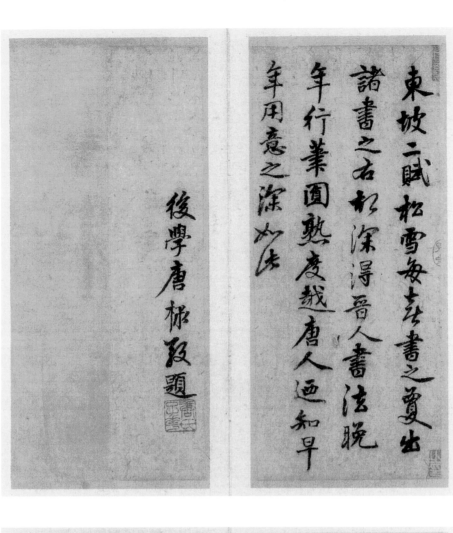

並世諸賢書畫不能俱傳
李伯時二事出今為禅之畫
王黃華二事魚今為傳之書
蓋以二長掩之而題去也

子卯學書畫但奇他日必能傳
傳無疑大往之年八月五日因之
民鮮于框題
　子卯畫東坡像
及書二杰碑性後

東坡二賦松雪每言書之貴出
諸書之右松深得晉人書法晚
年行業圓熟度越唐人逈知早
年用意之深如此

後學唐栱段題

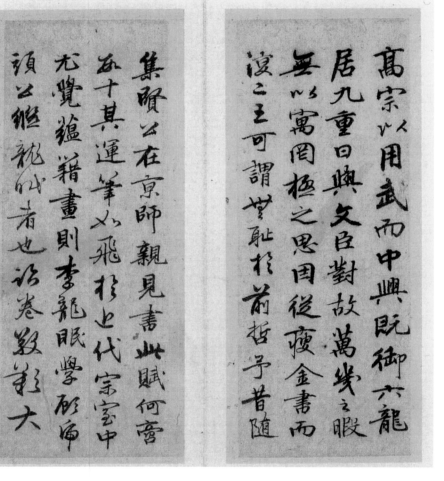
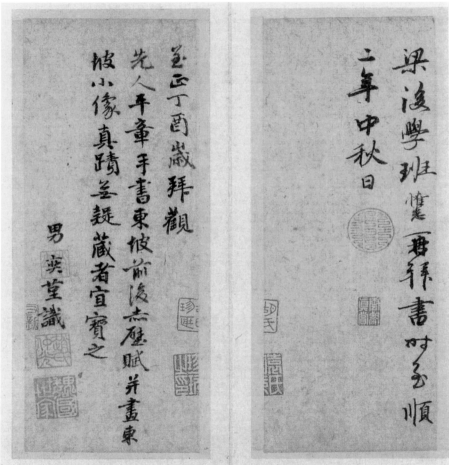

高宗以用武而中興既御六龍
居九重曰與文臣對故萬幾之暇
無以寓岡極之思因從瘦金書而
澄之王可謂兽耻於前哲爭昔隨

集賢公在京師親見書此賦何曾
五十其運筆必飛揚上代宗室中
尤覺蘊藉畫則李龍眠學顧愷
頭公繼龍眠者也於卷段彩夫

先人平章手書東坡前後志壓賦并畫東
坡小像真蹟至疑藏者宜寶之
　男　奕苴識

邕正丁酉歲拜觀

梁後學班惶二再拜書此予順
二年中秋日

44